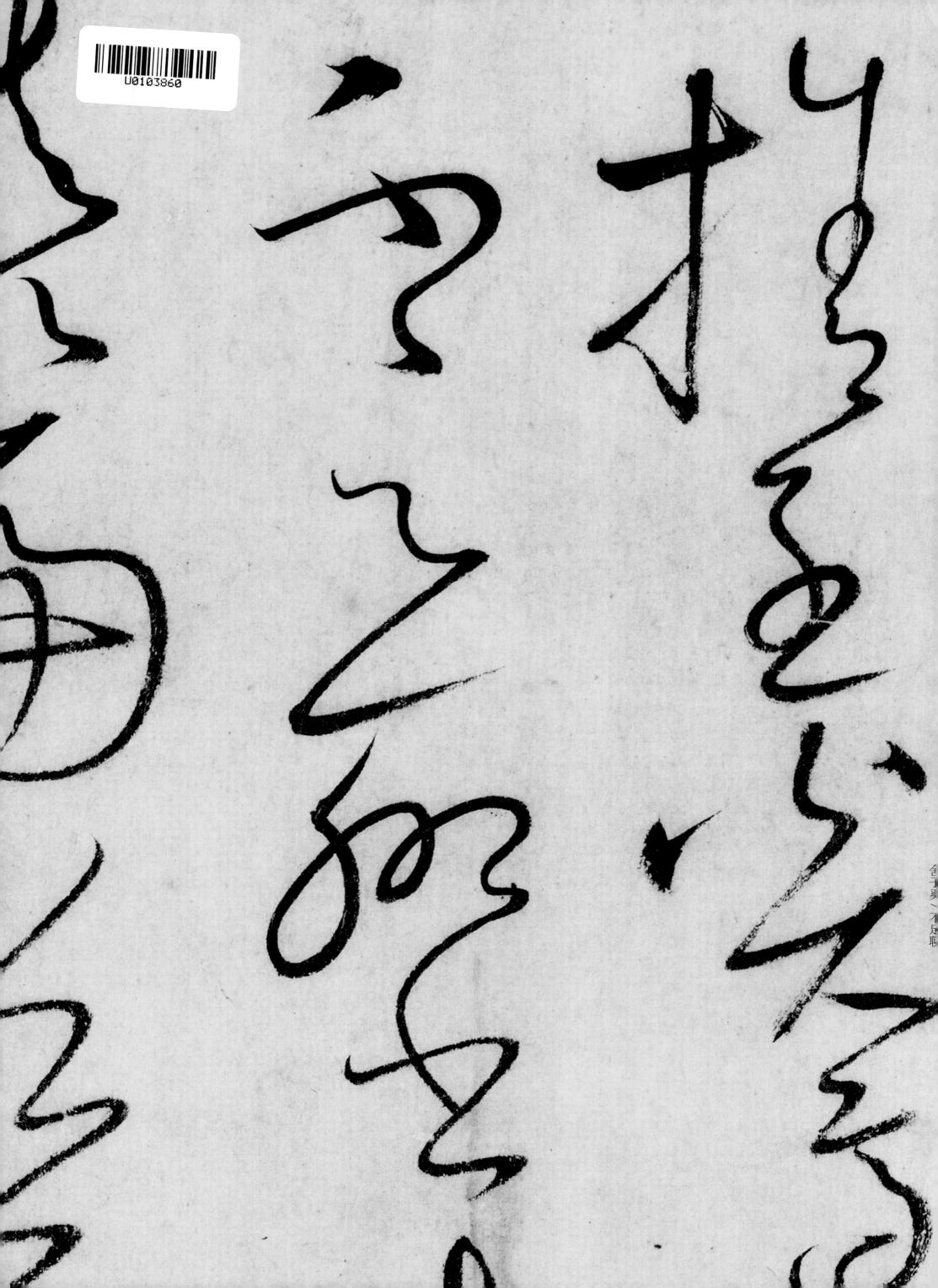

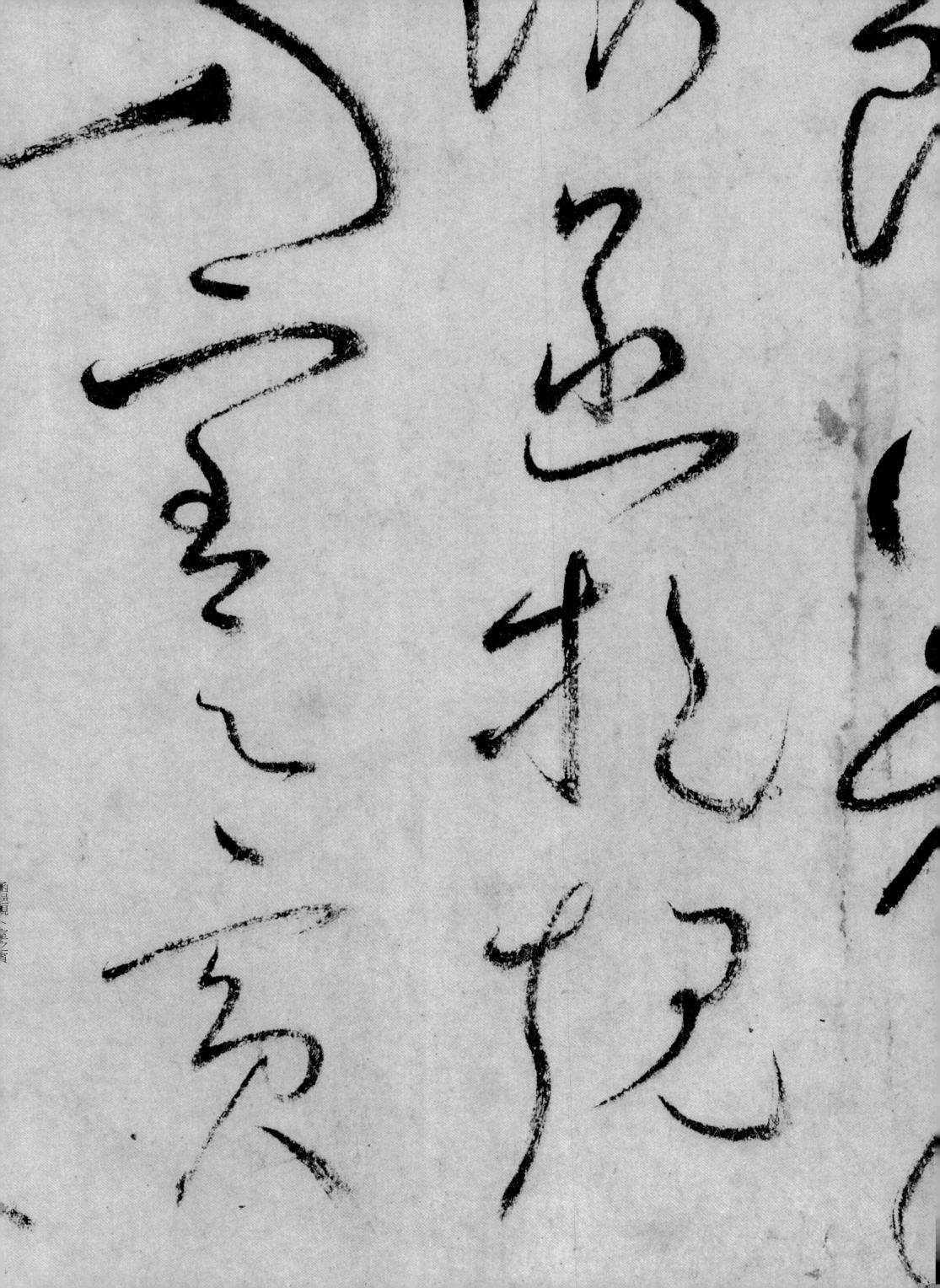

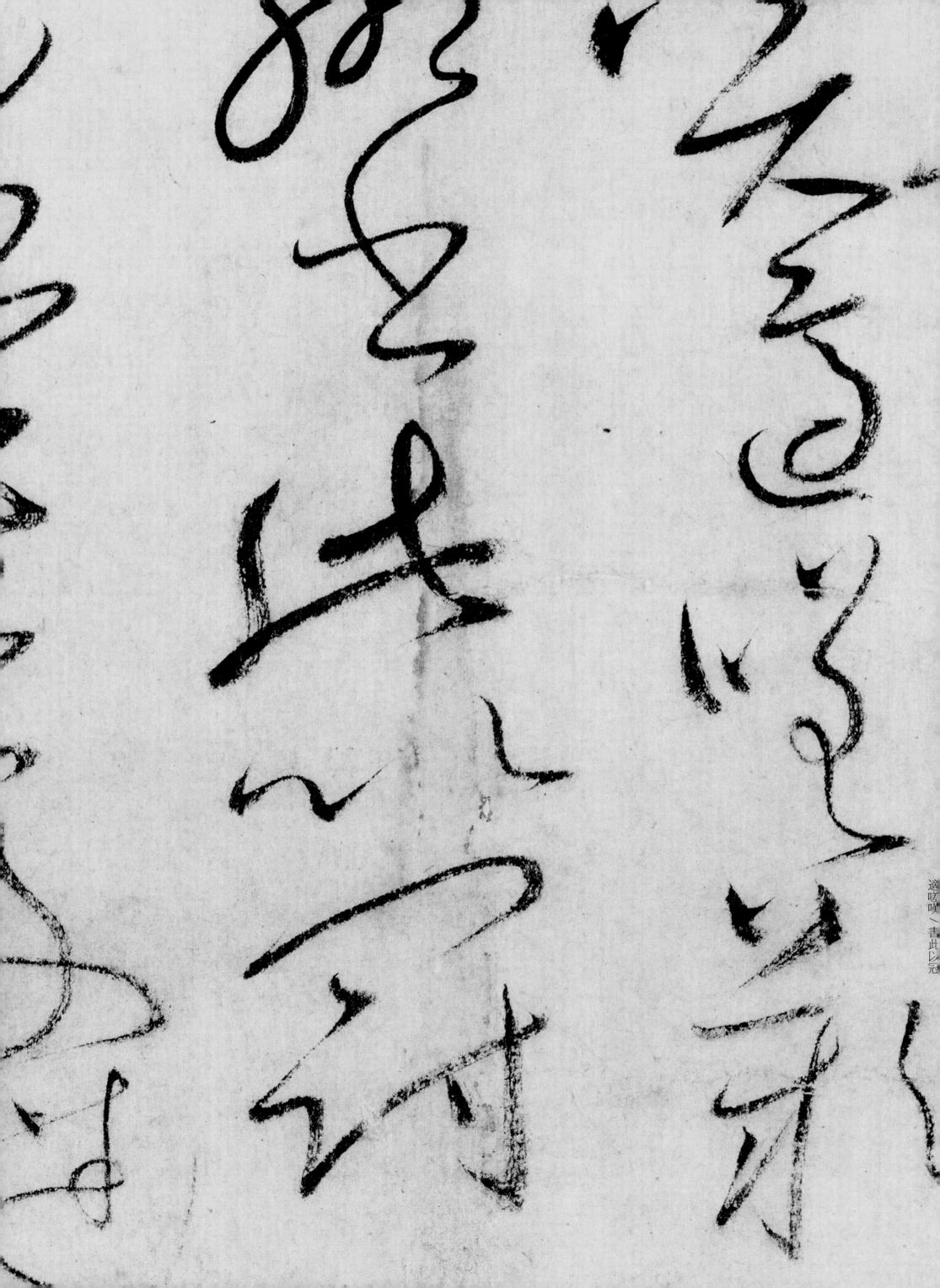

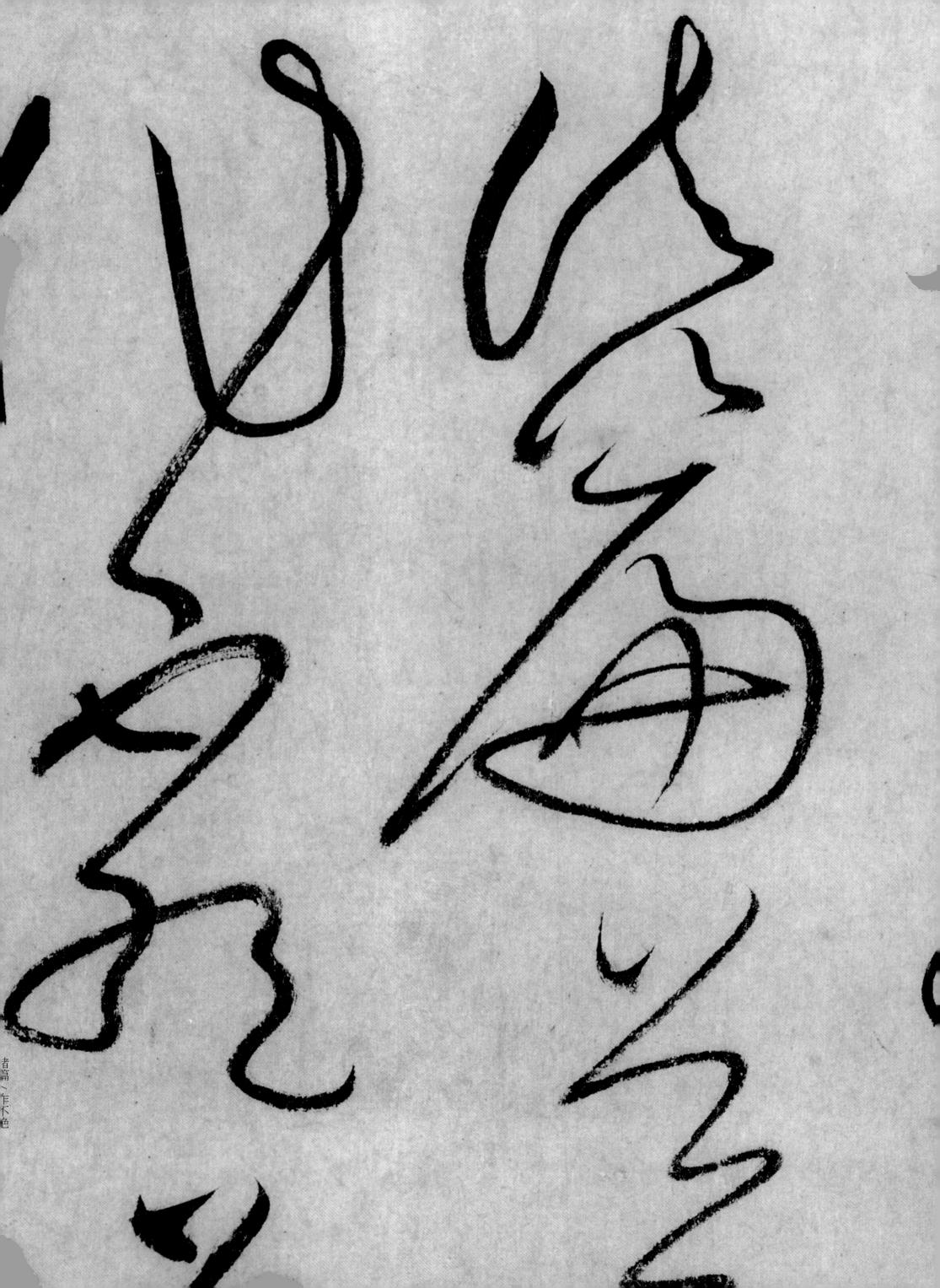

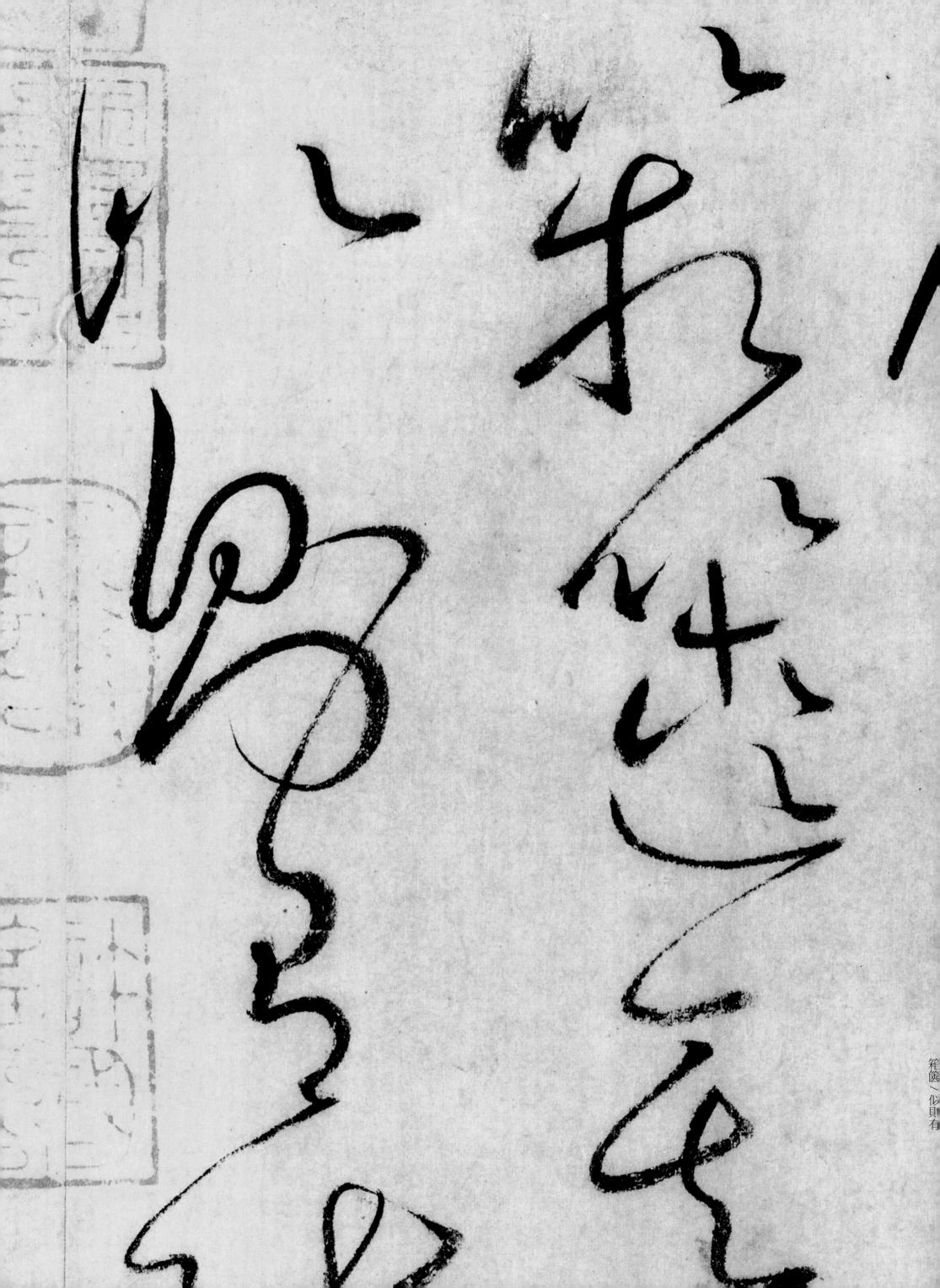

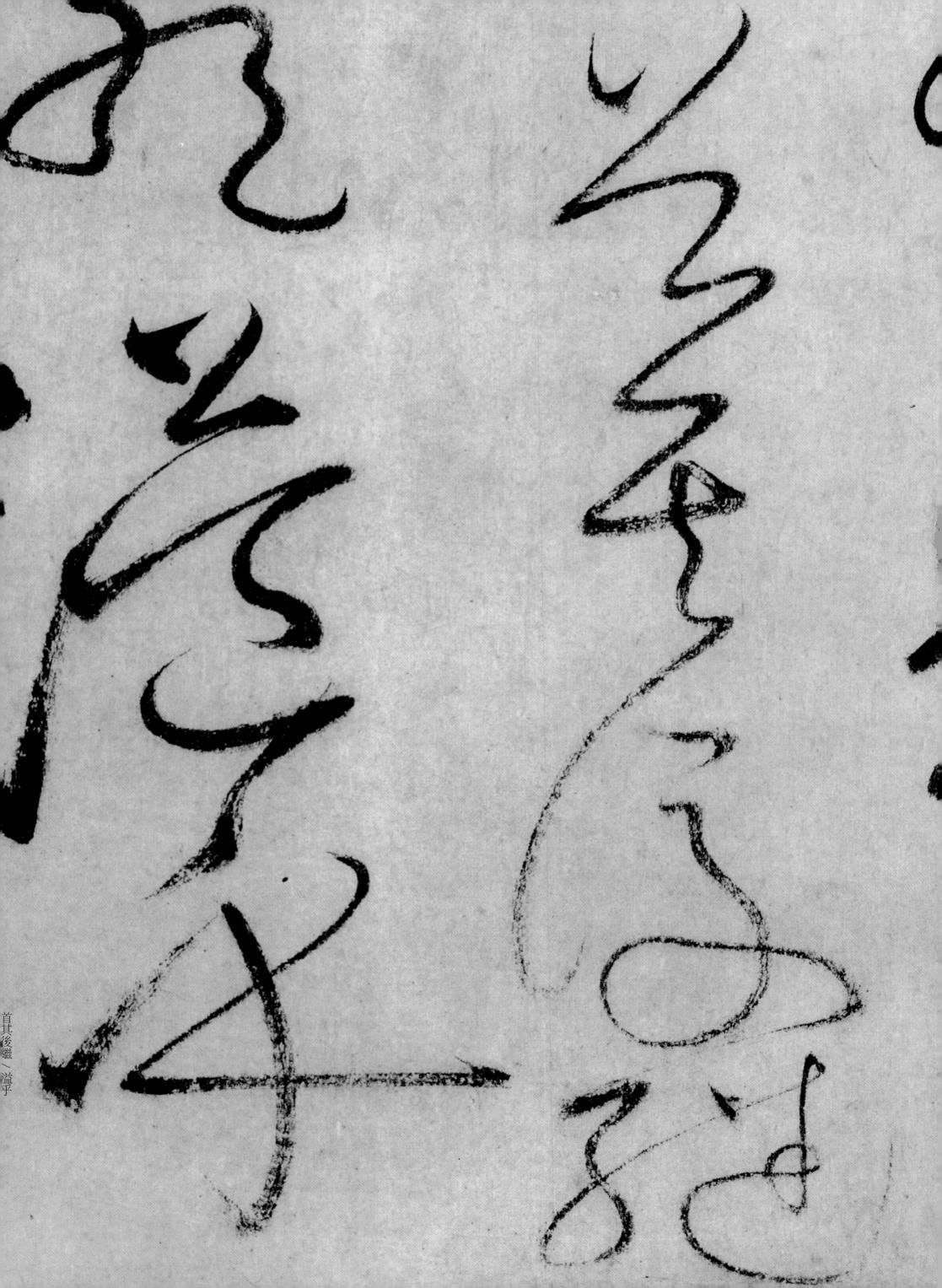

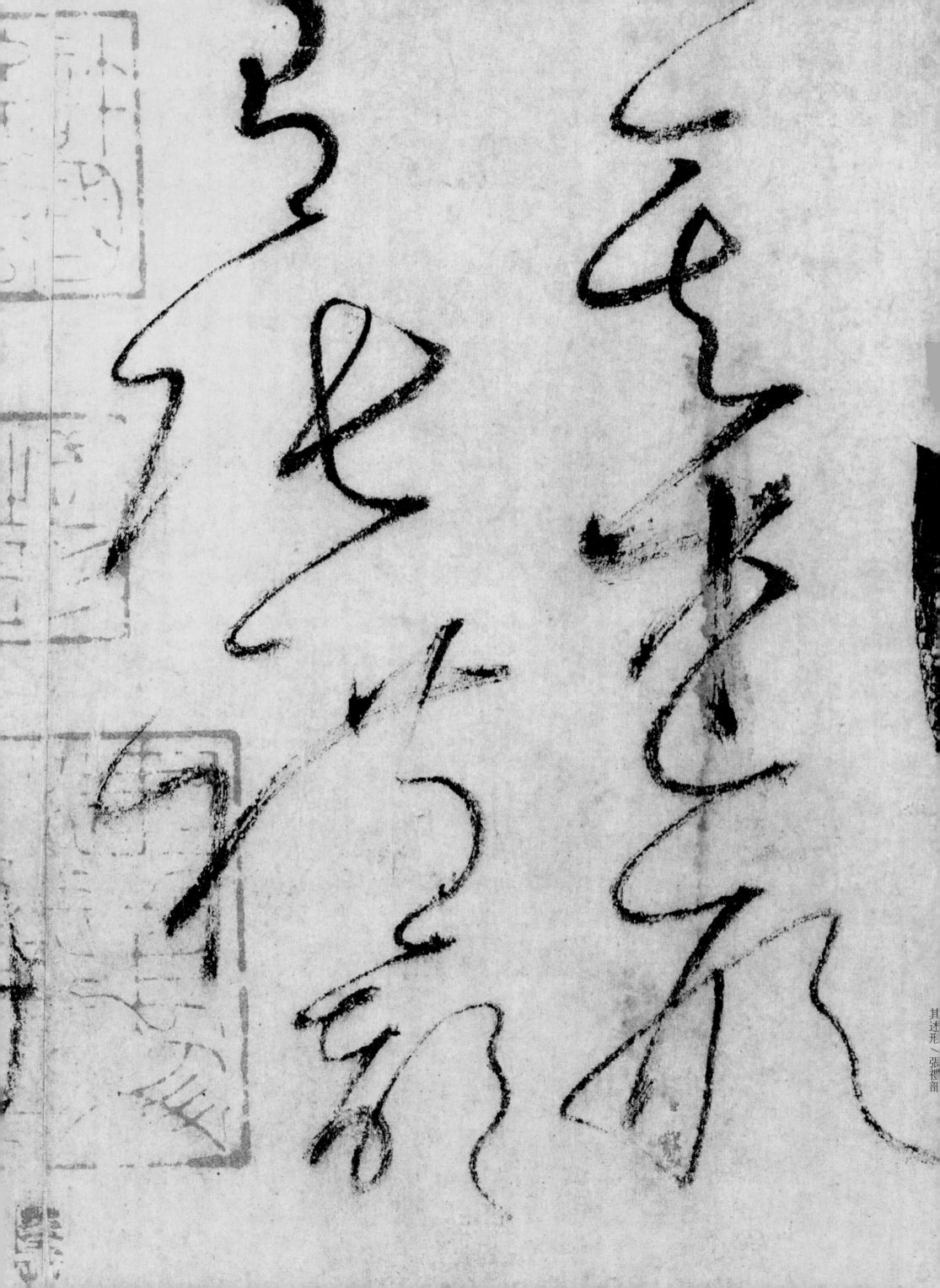

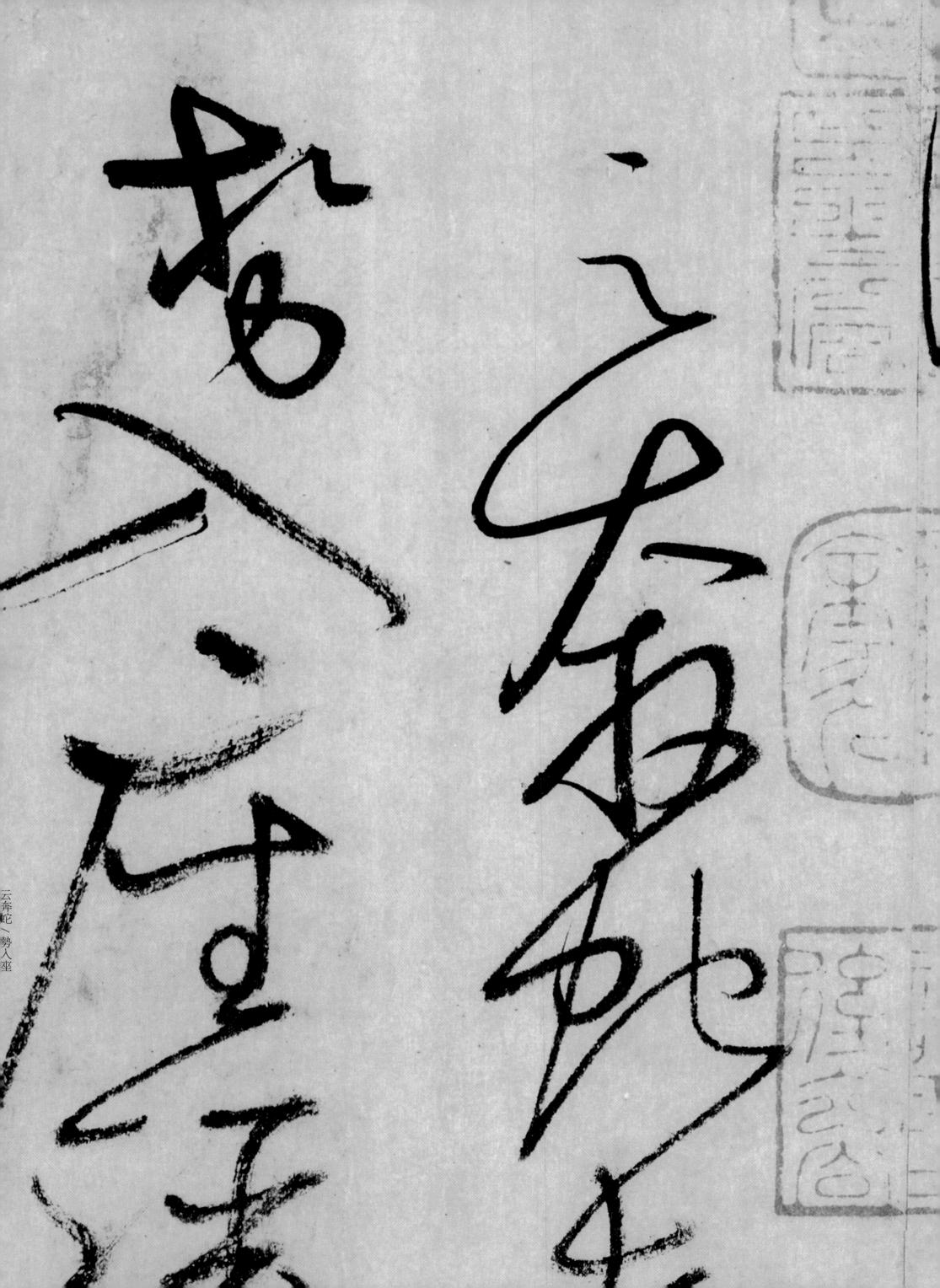

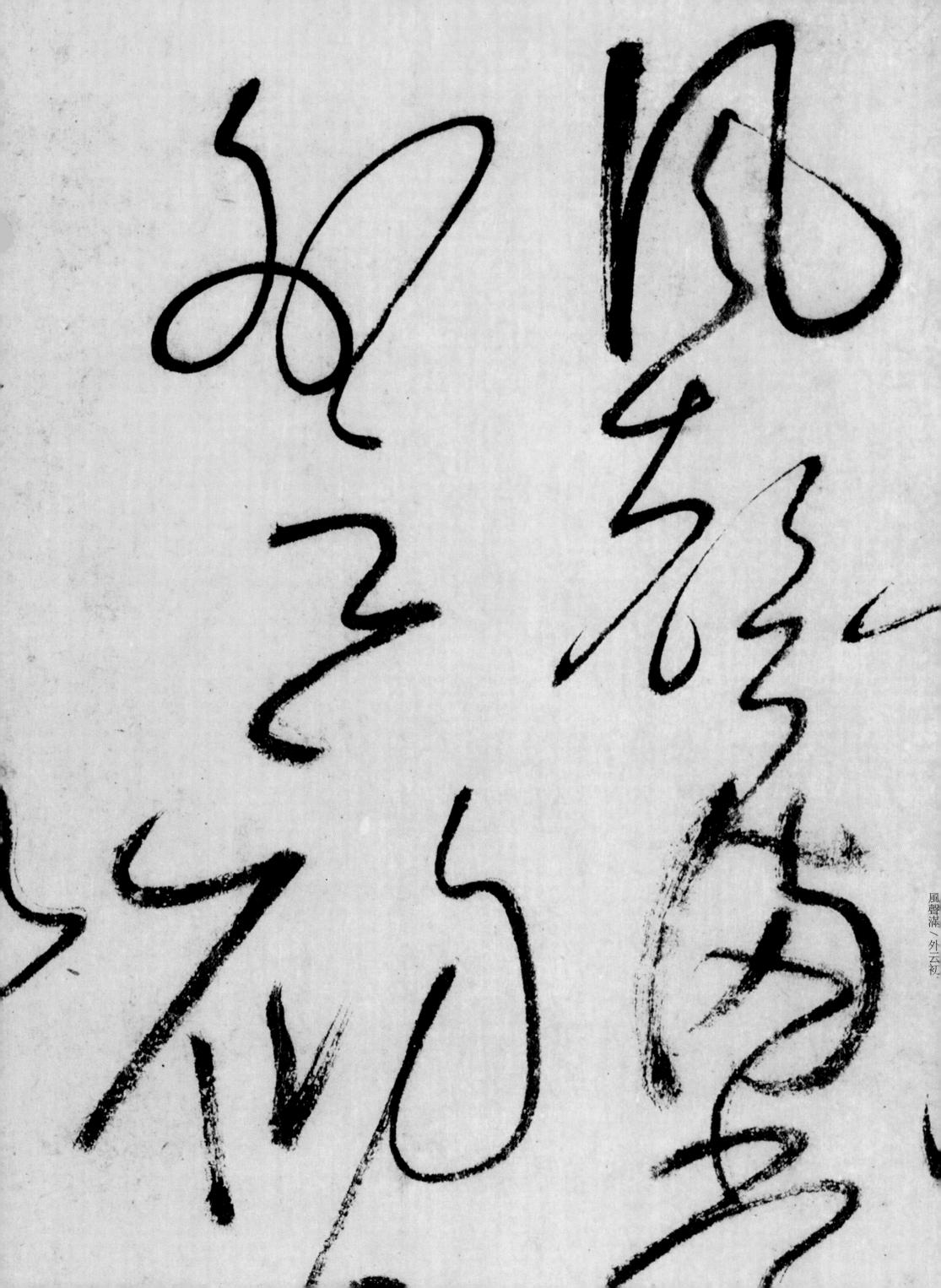

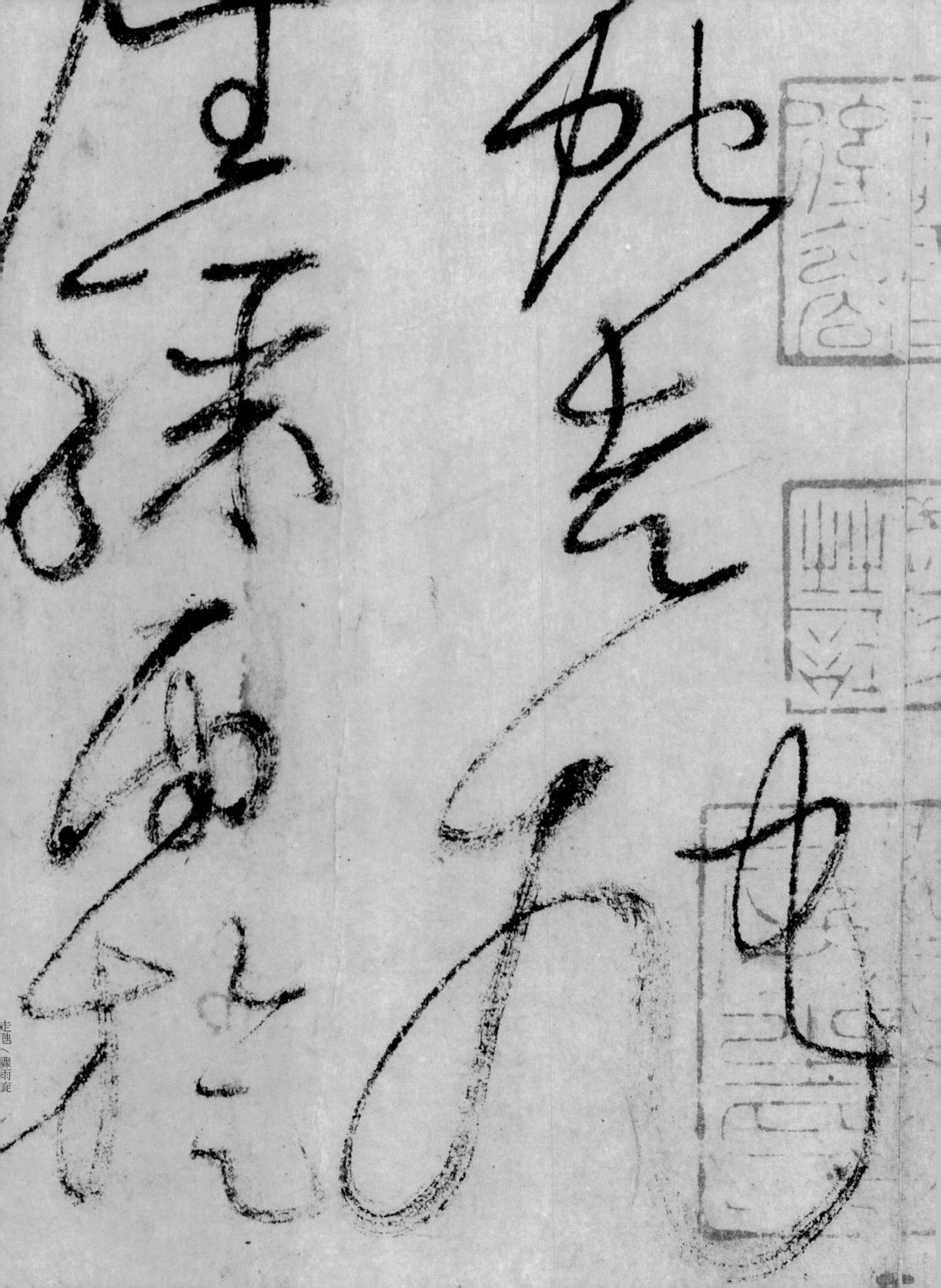

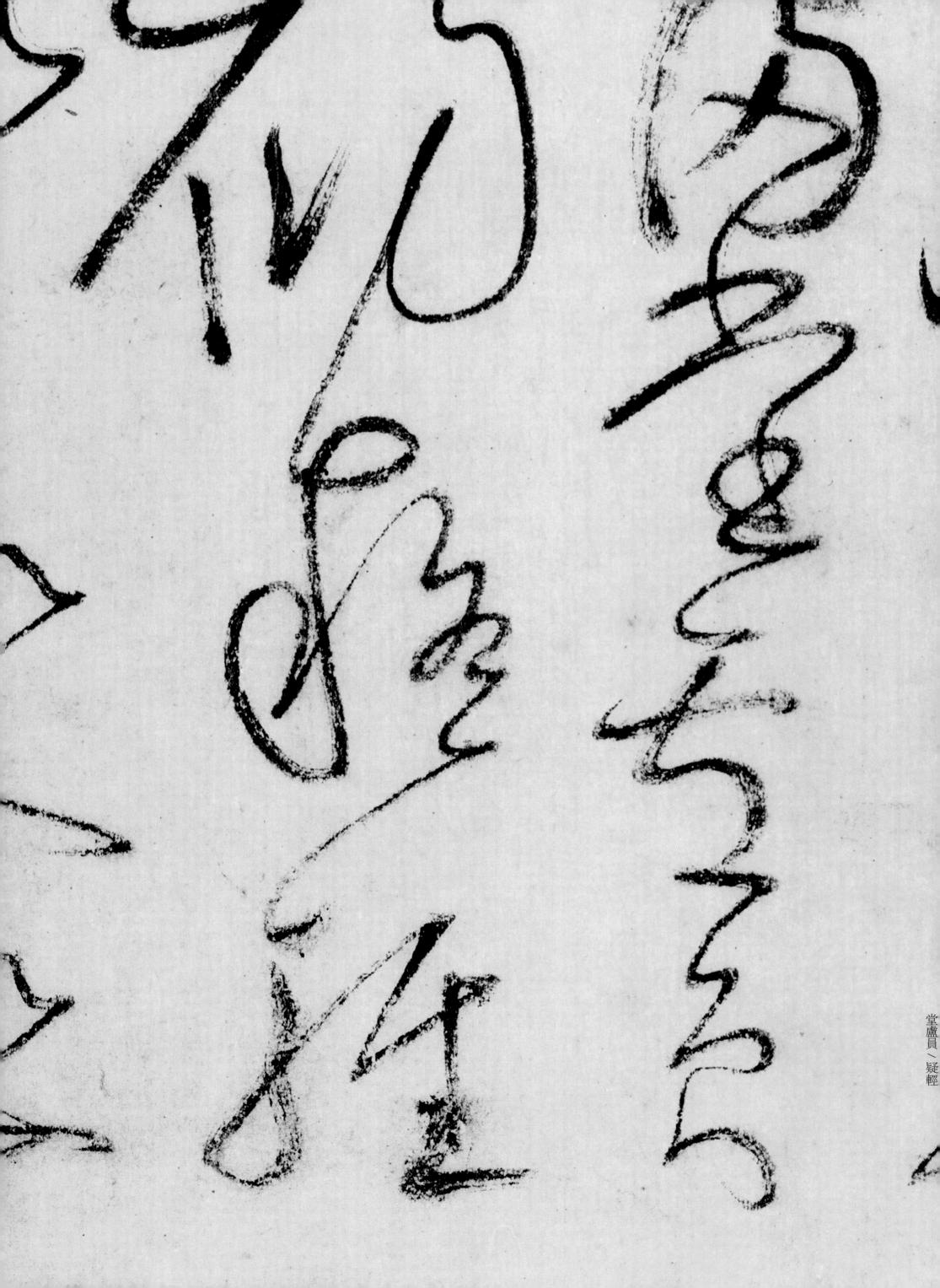

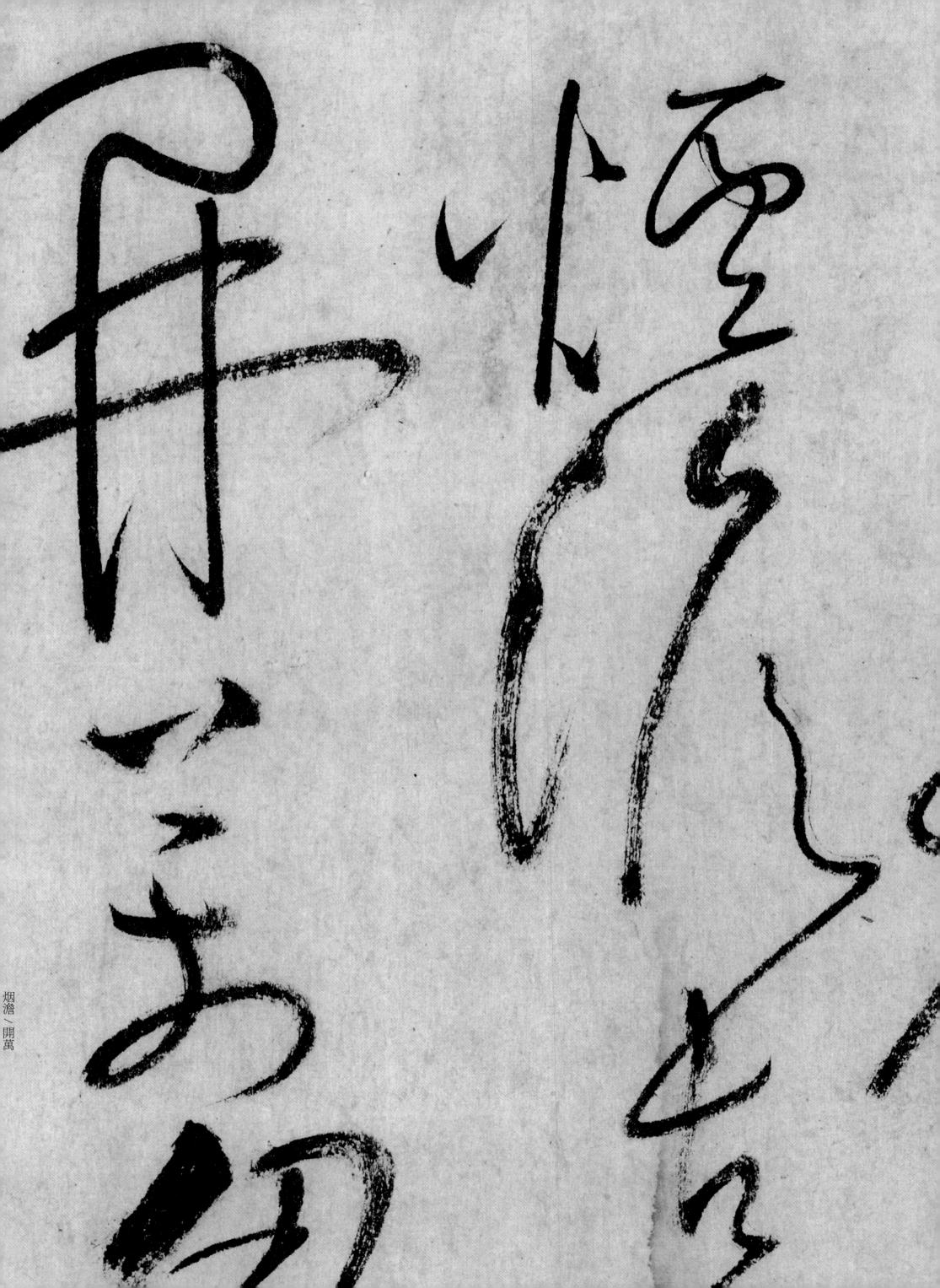

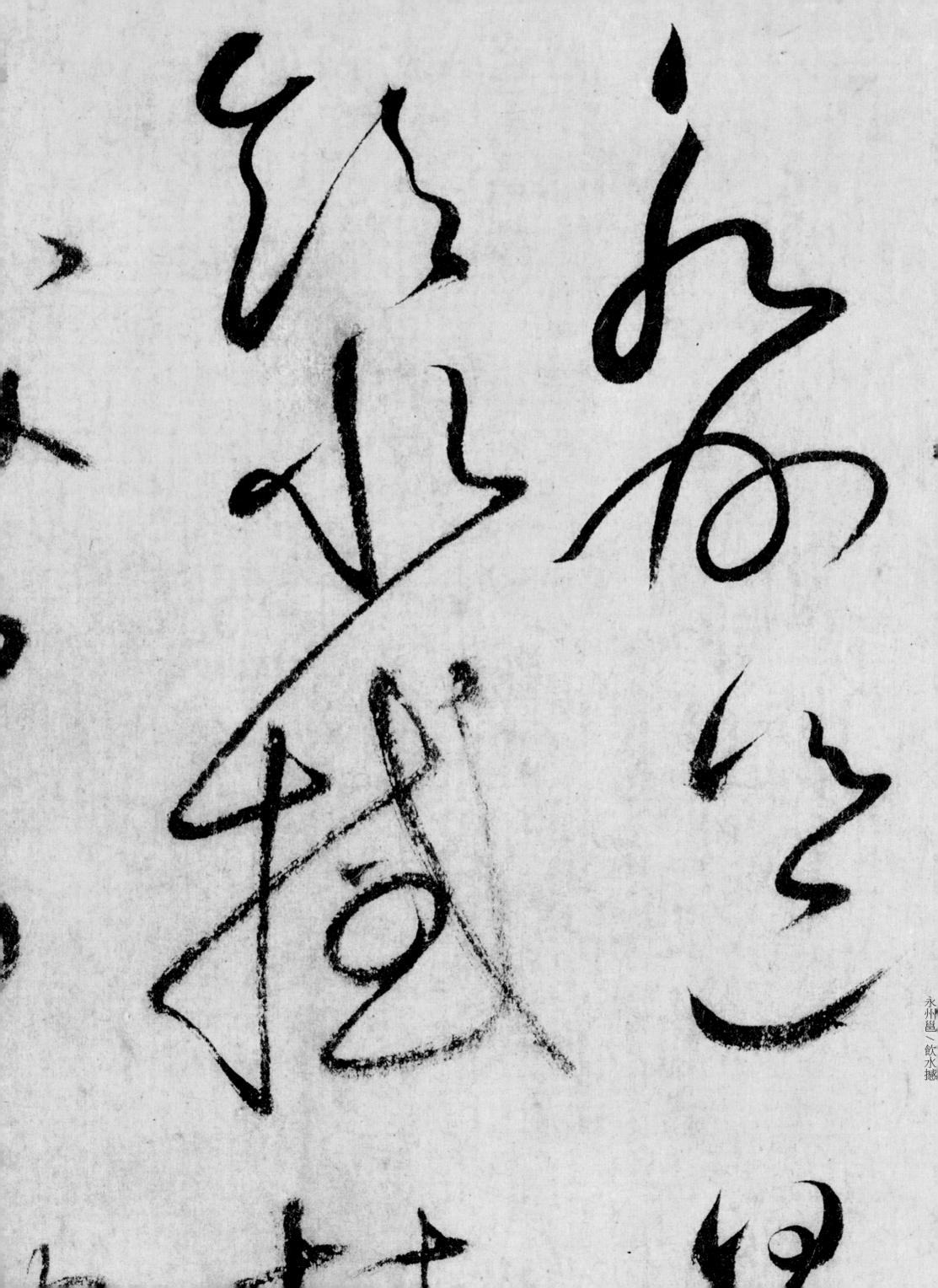

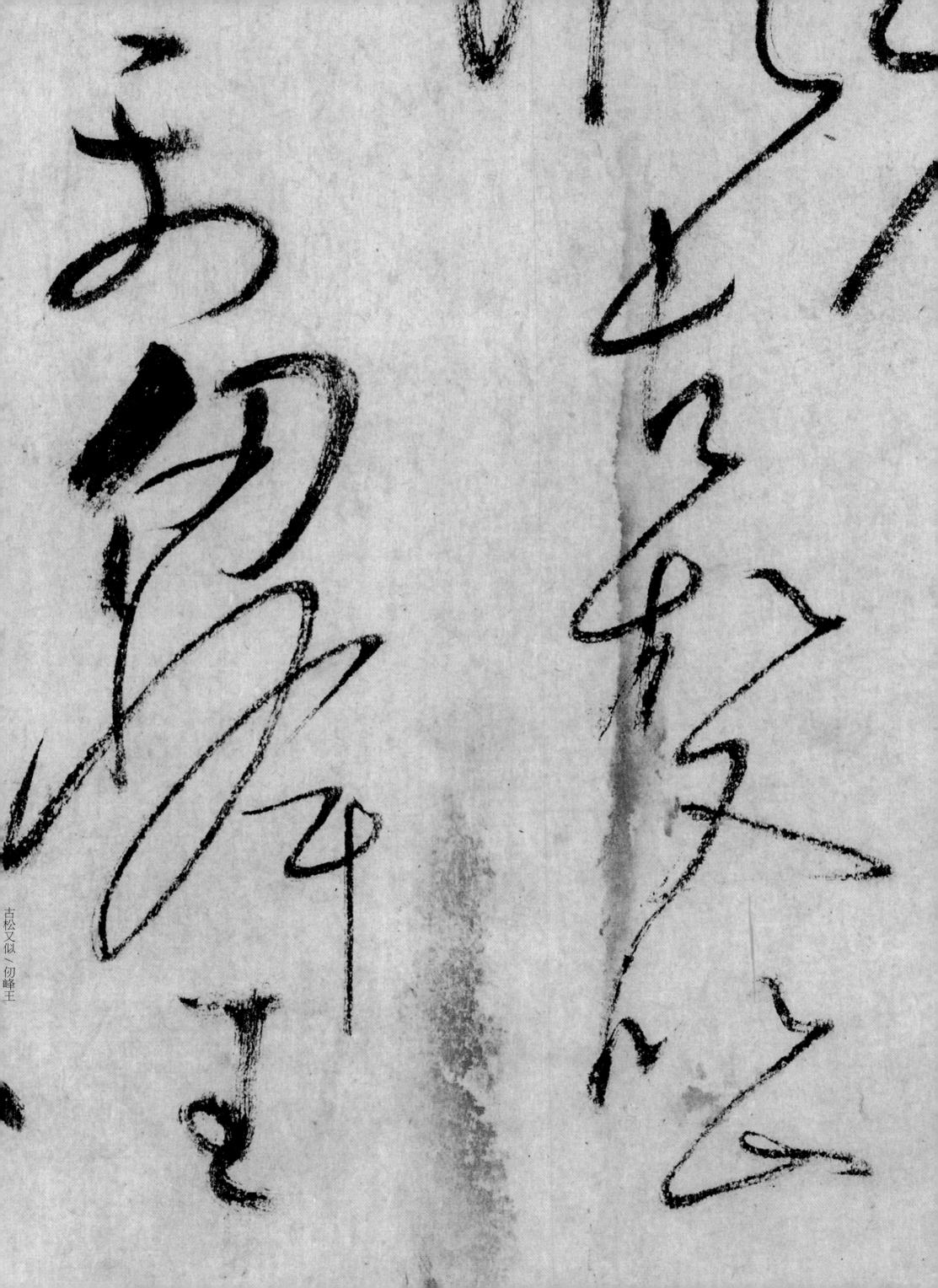

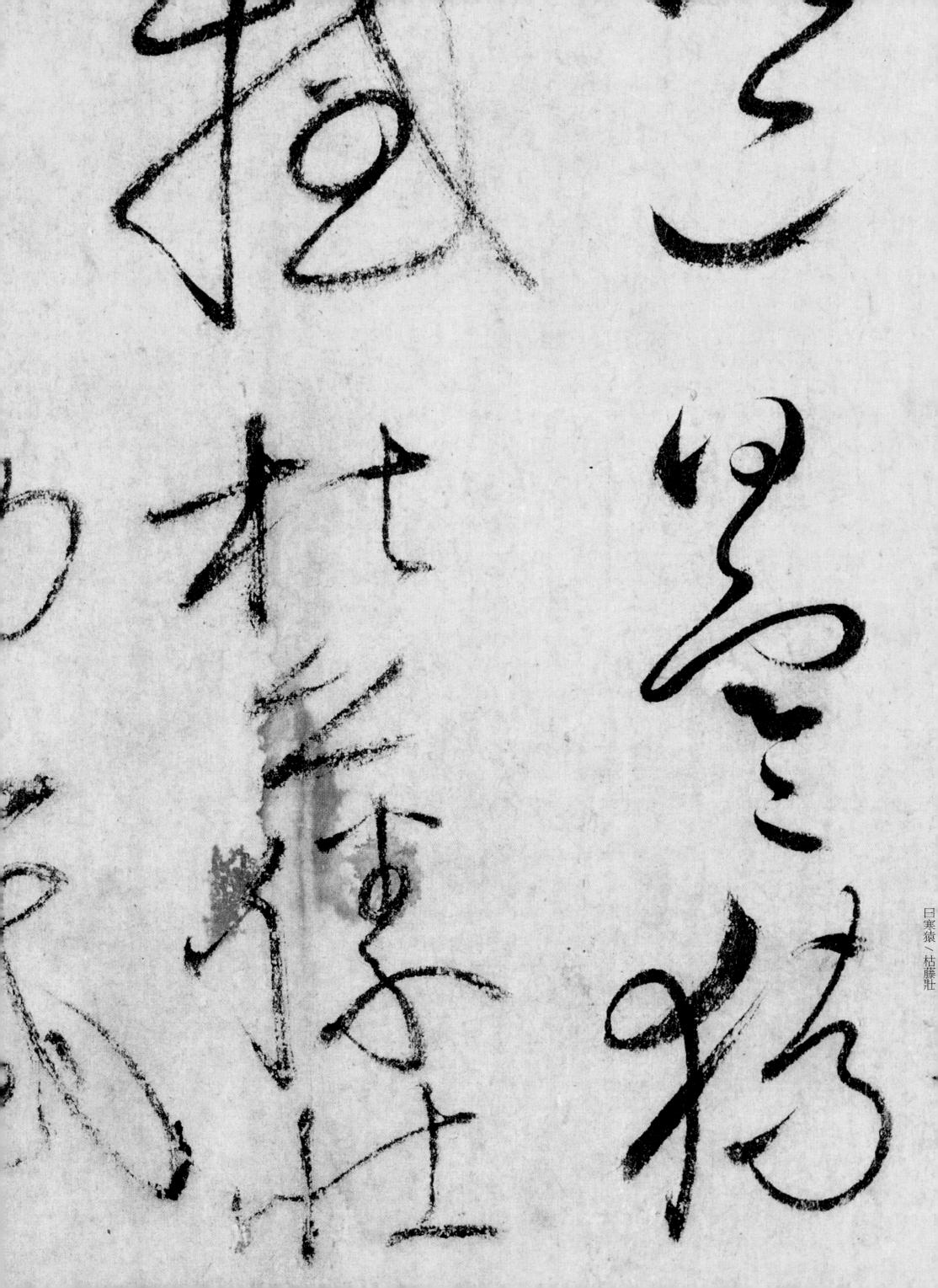

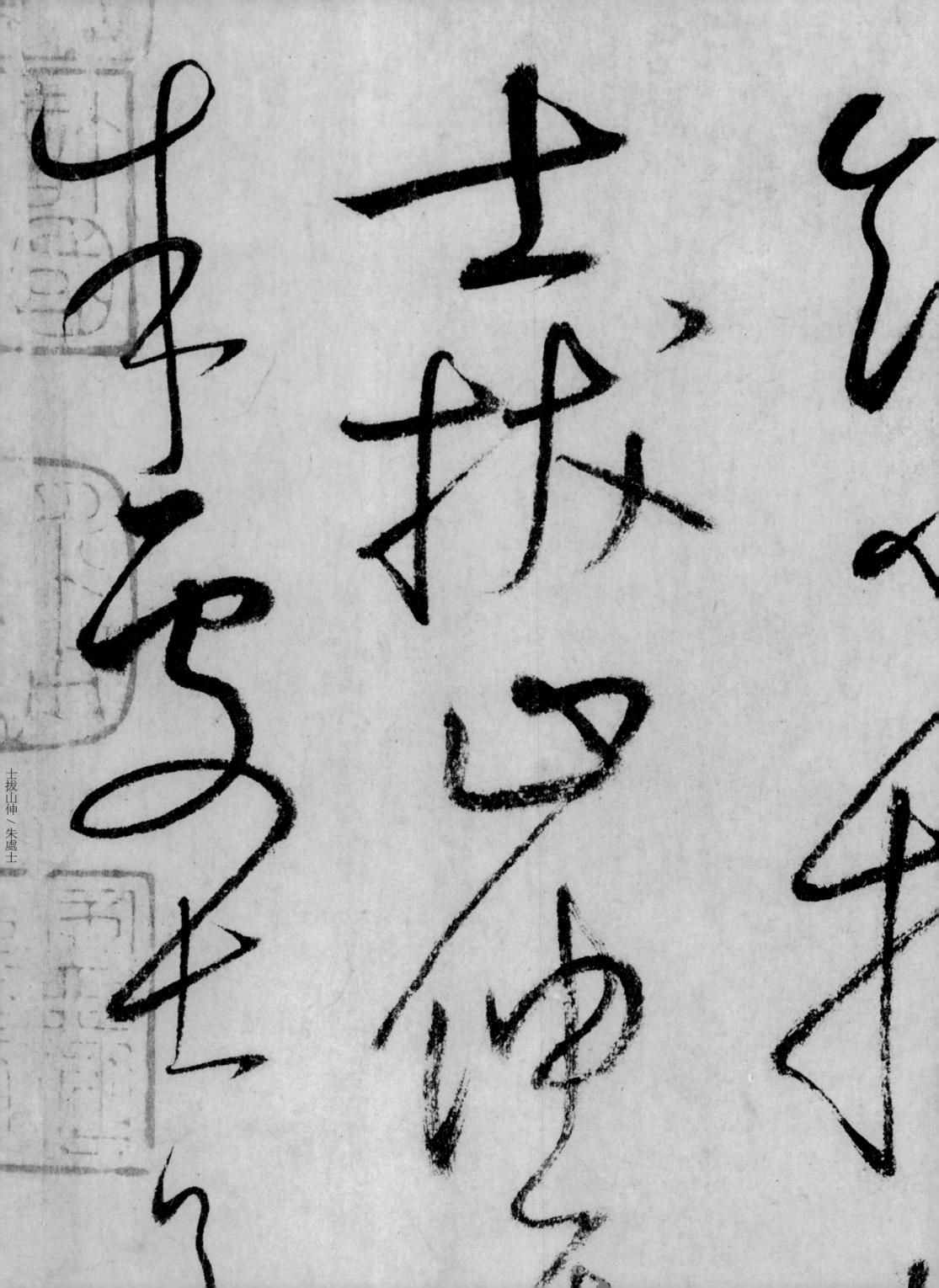

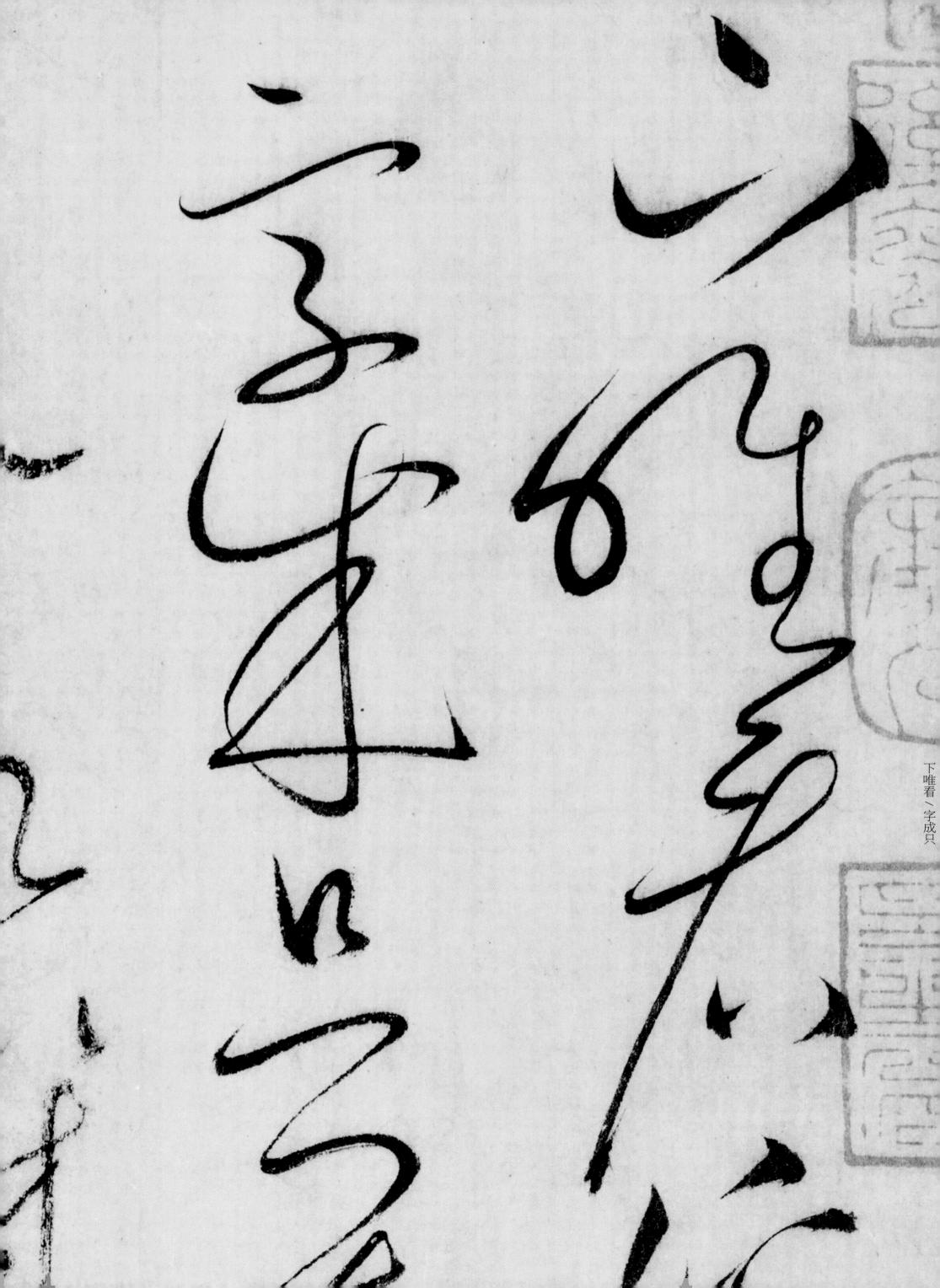

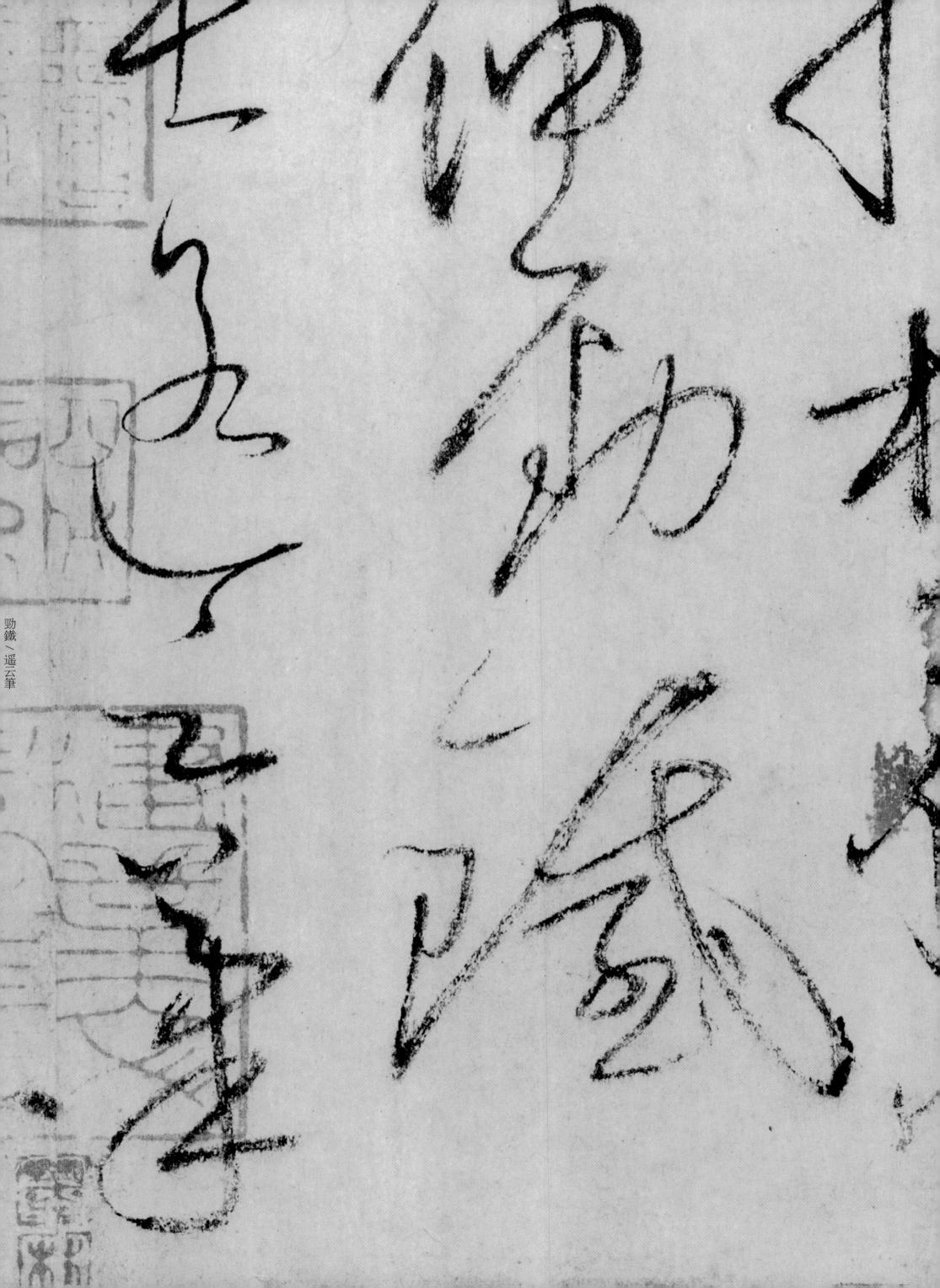

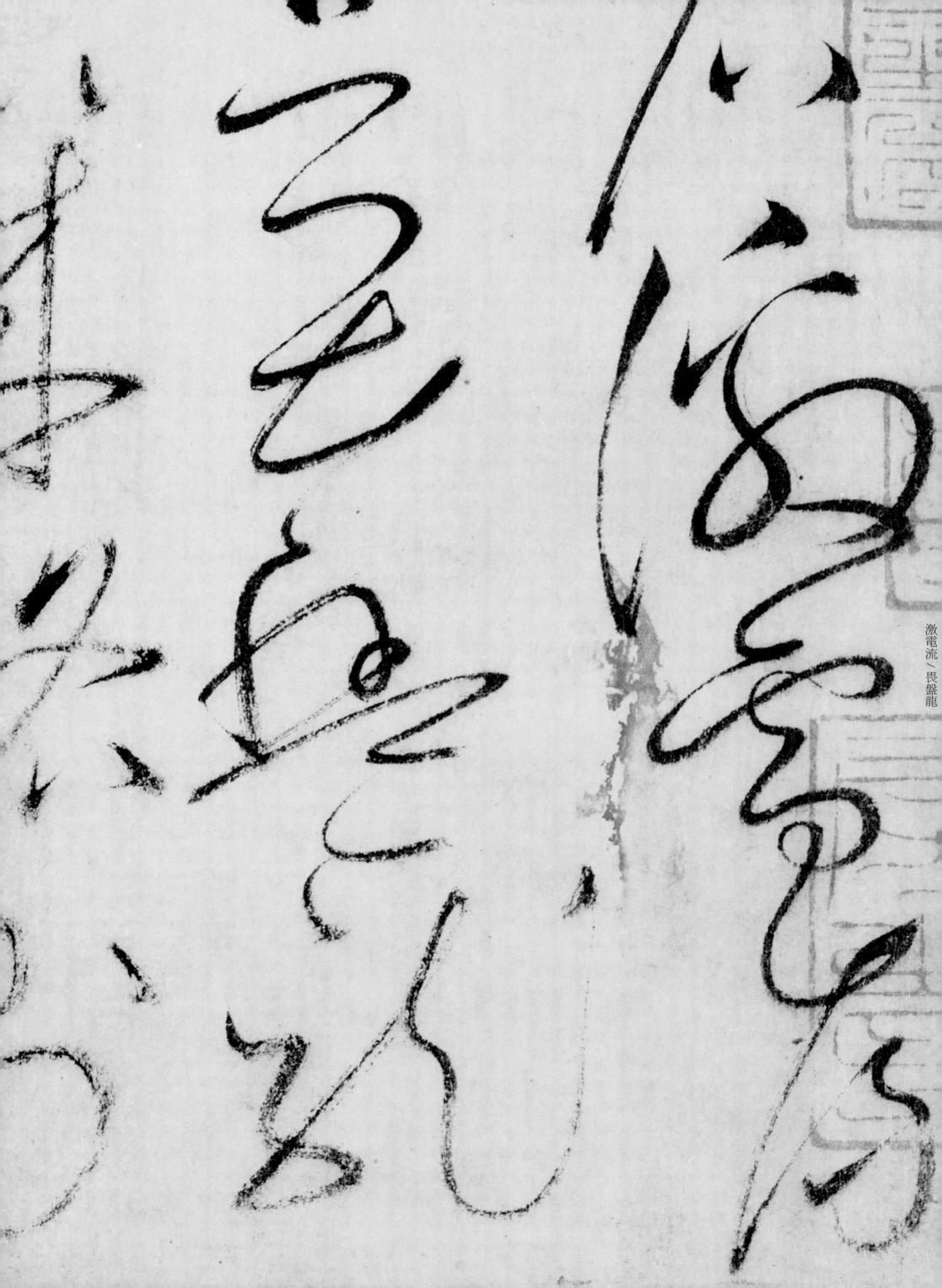

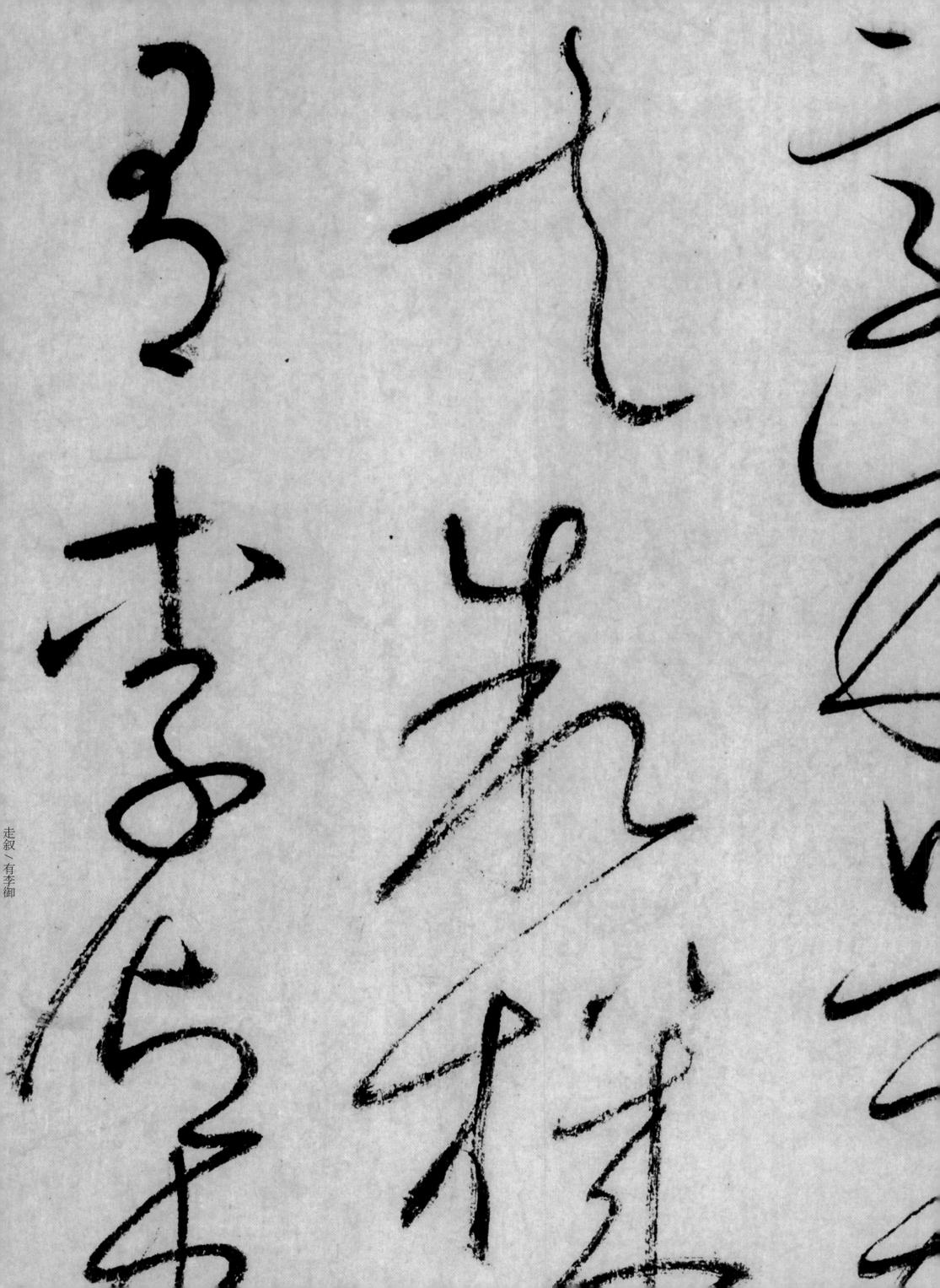

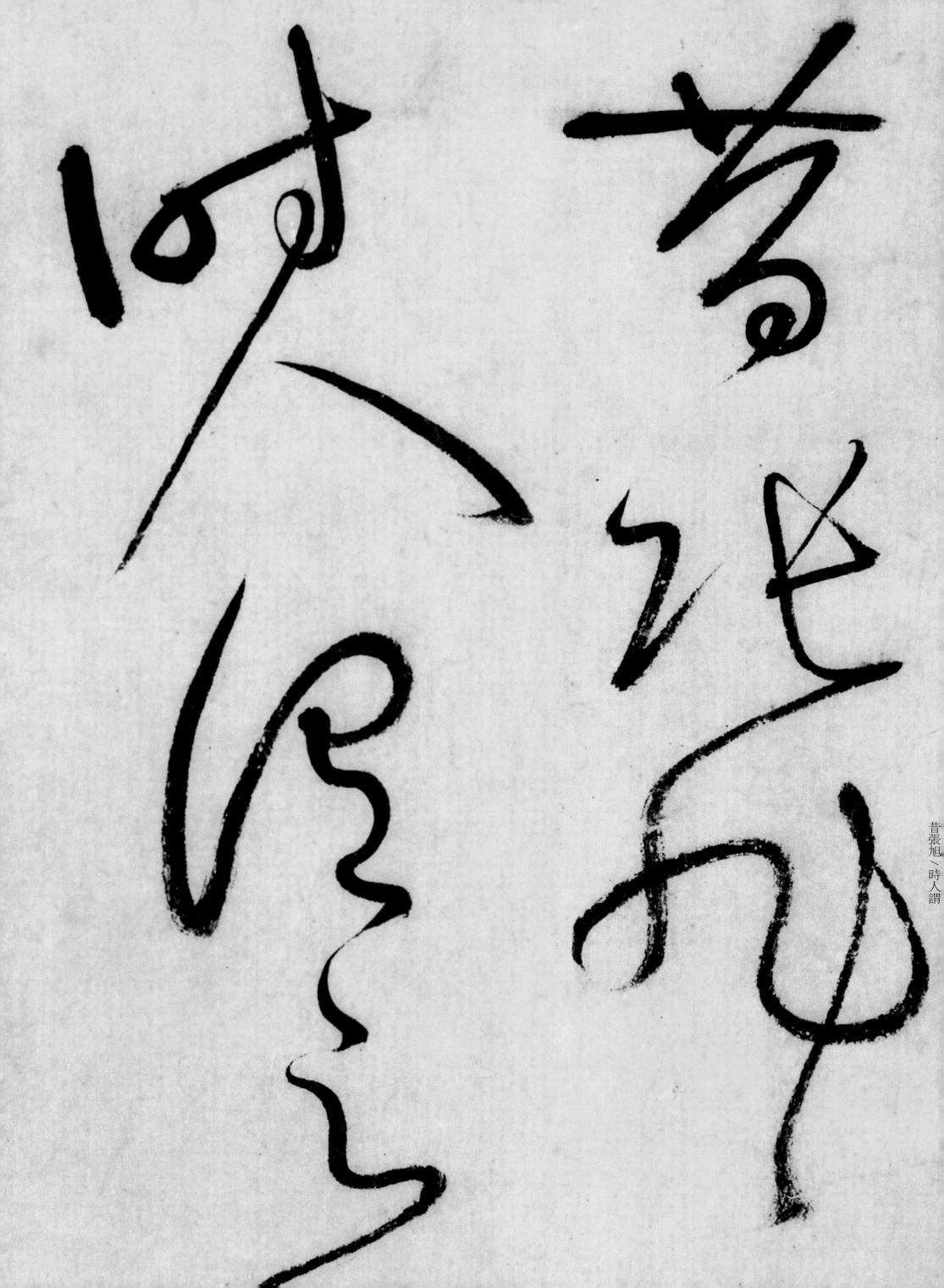

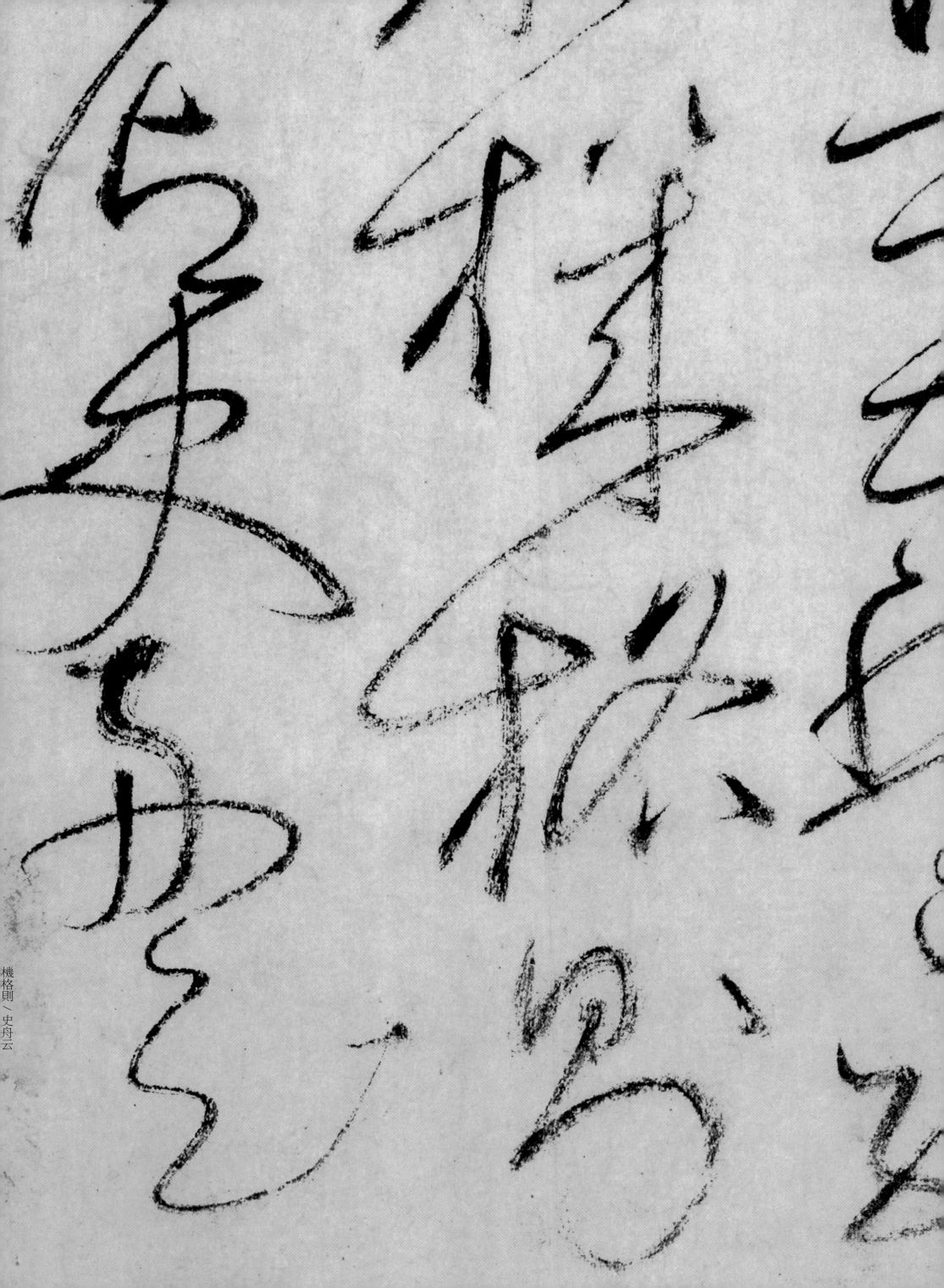

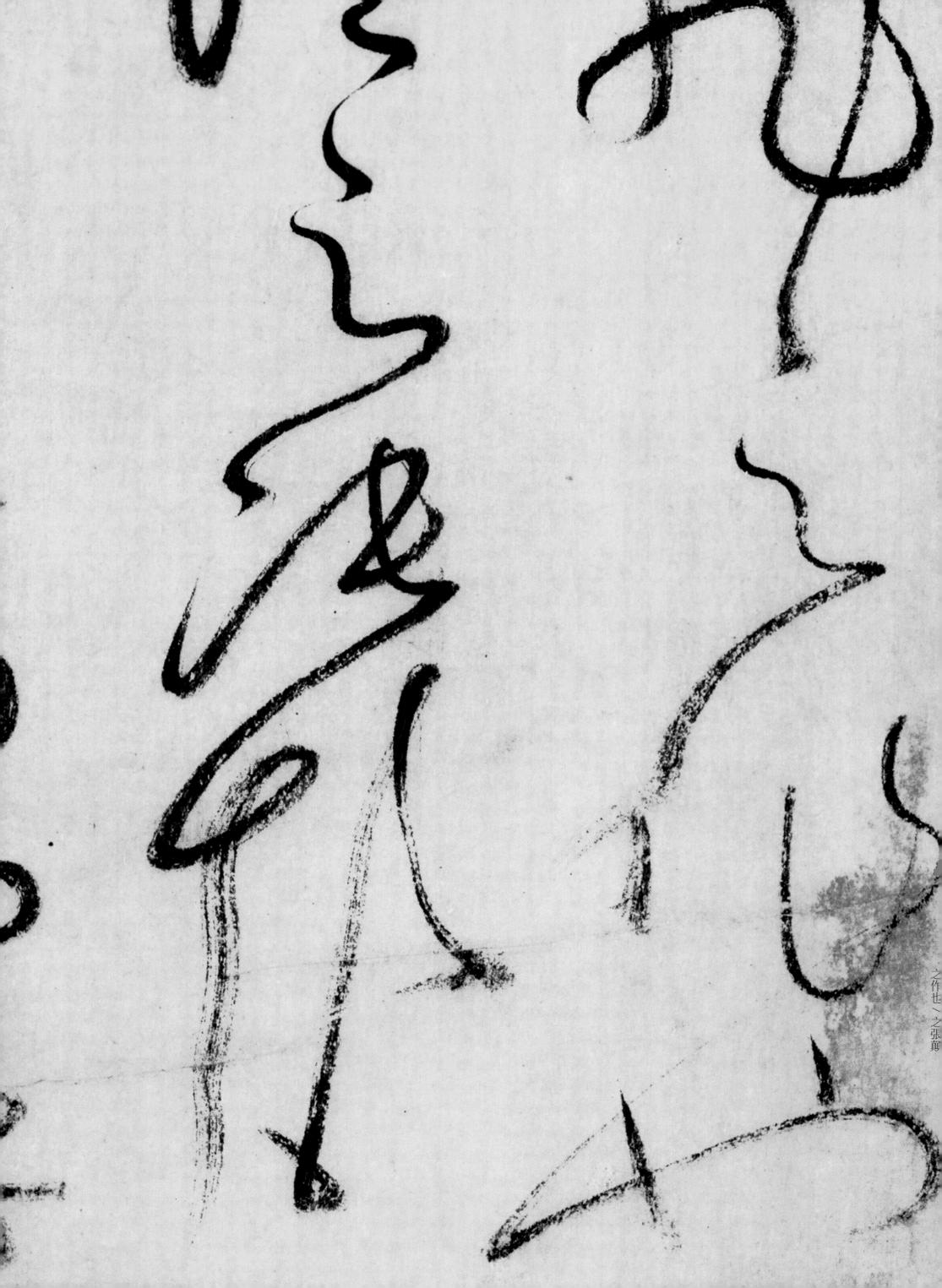

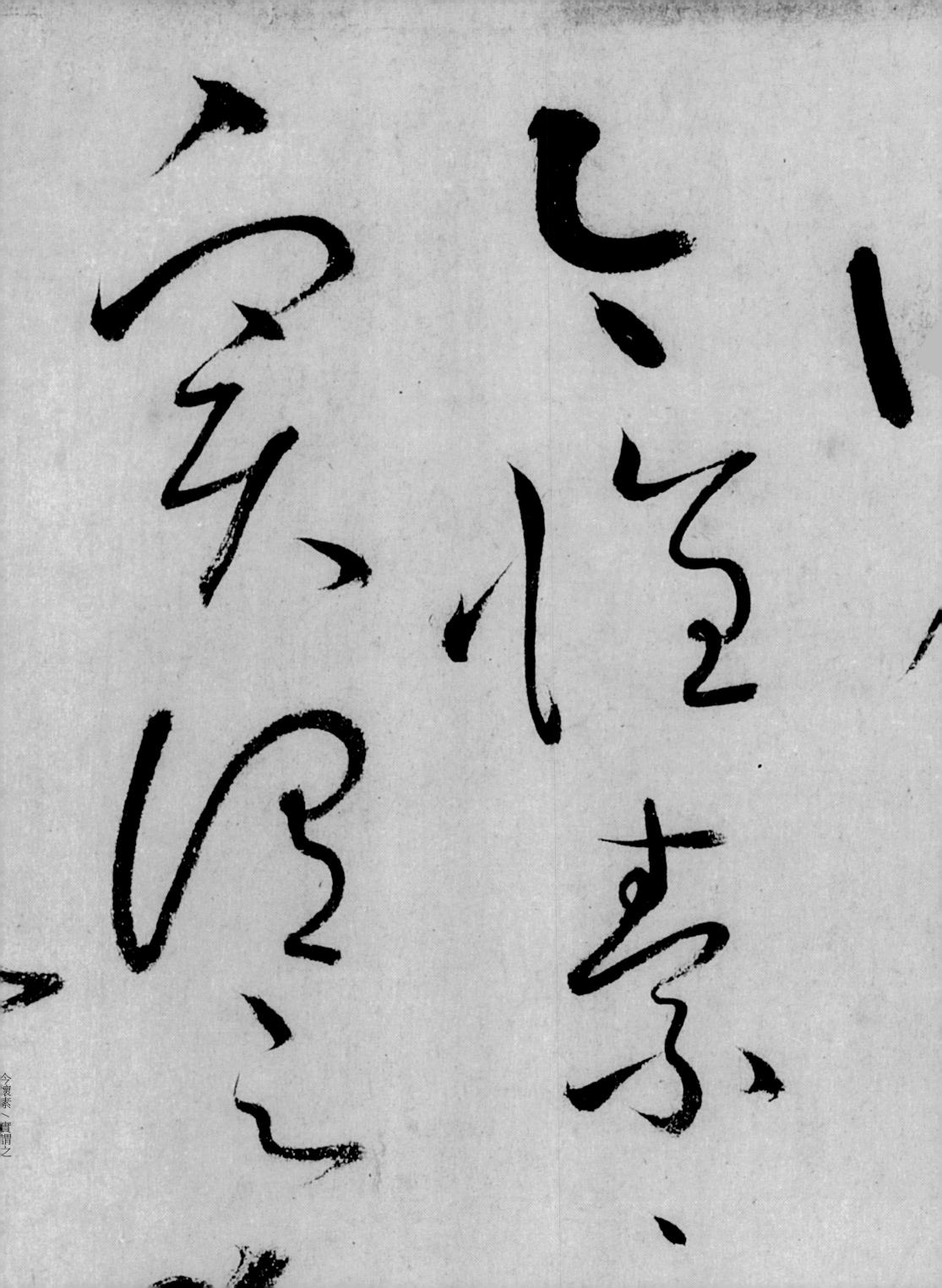

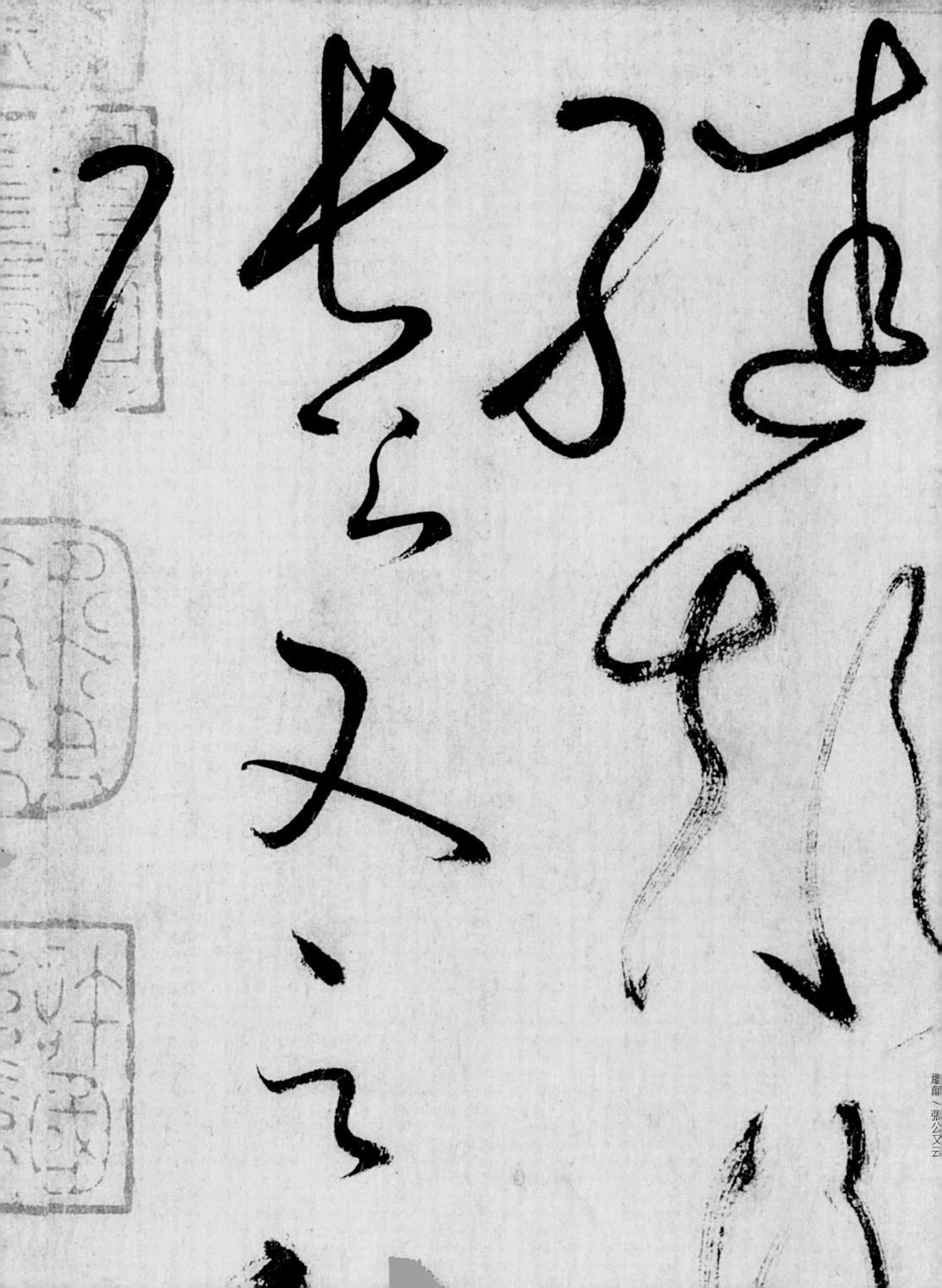

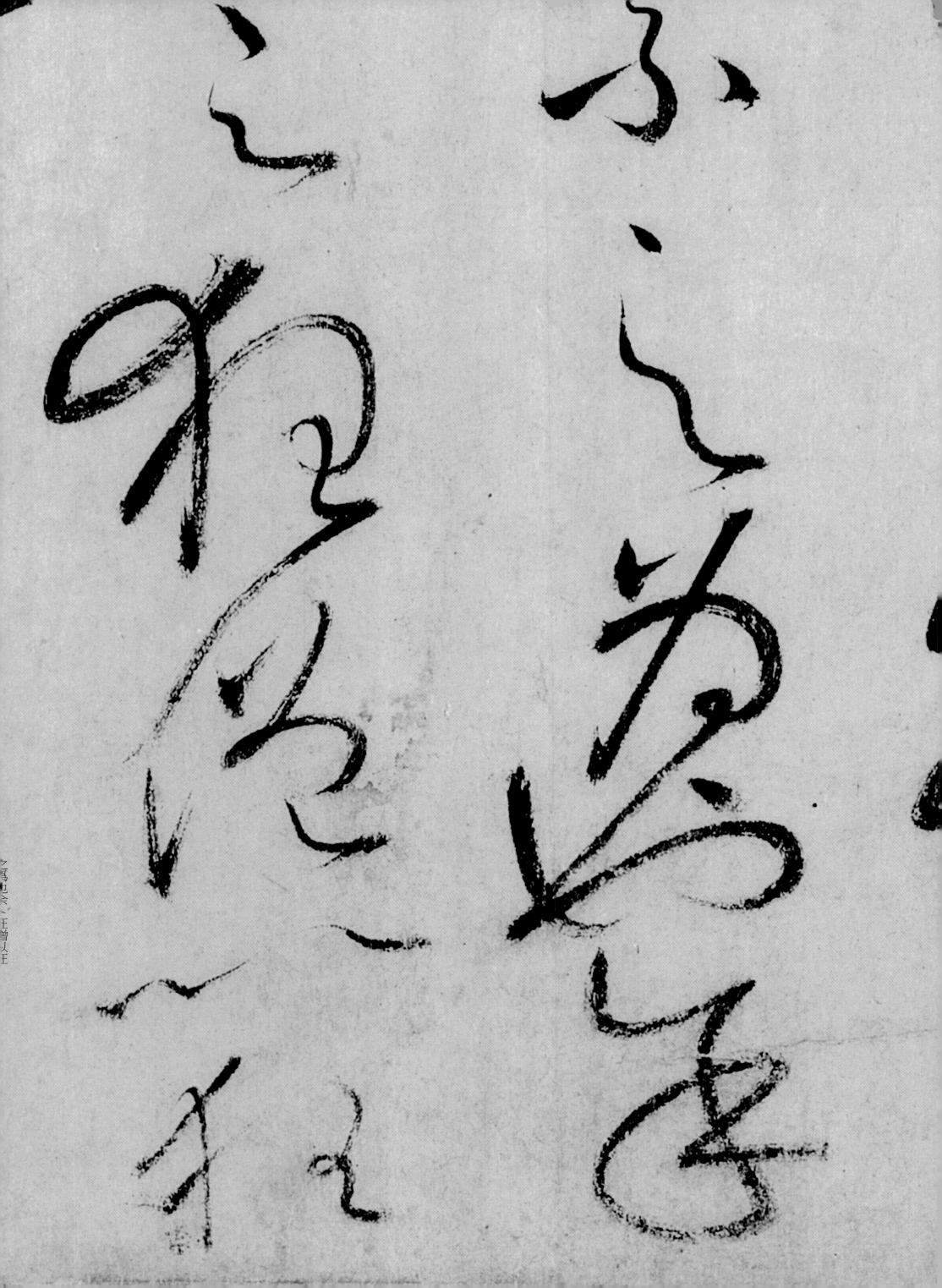

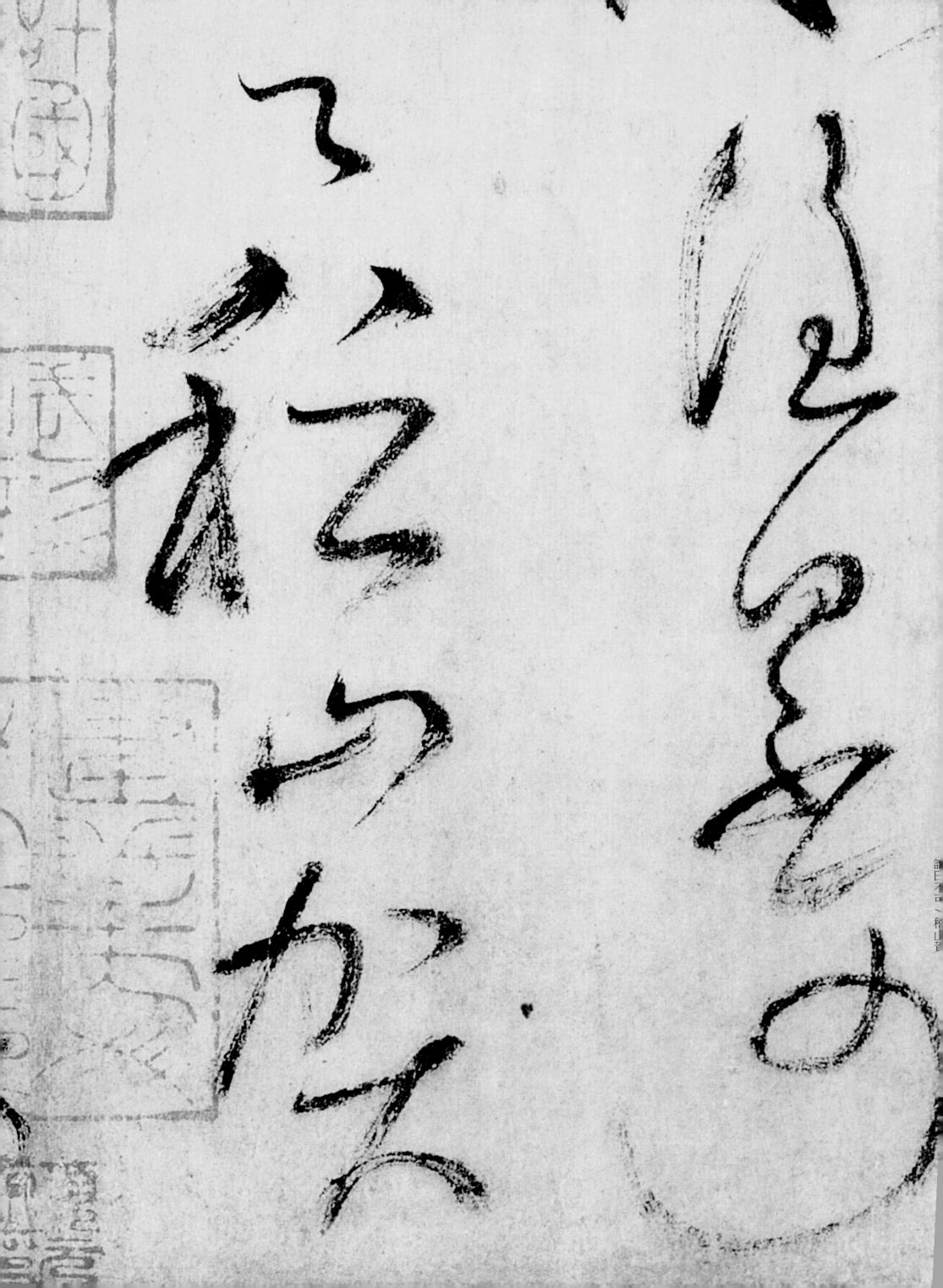

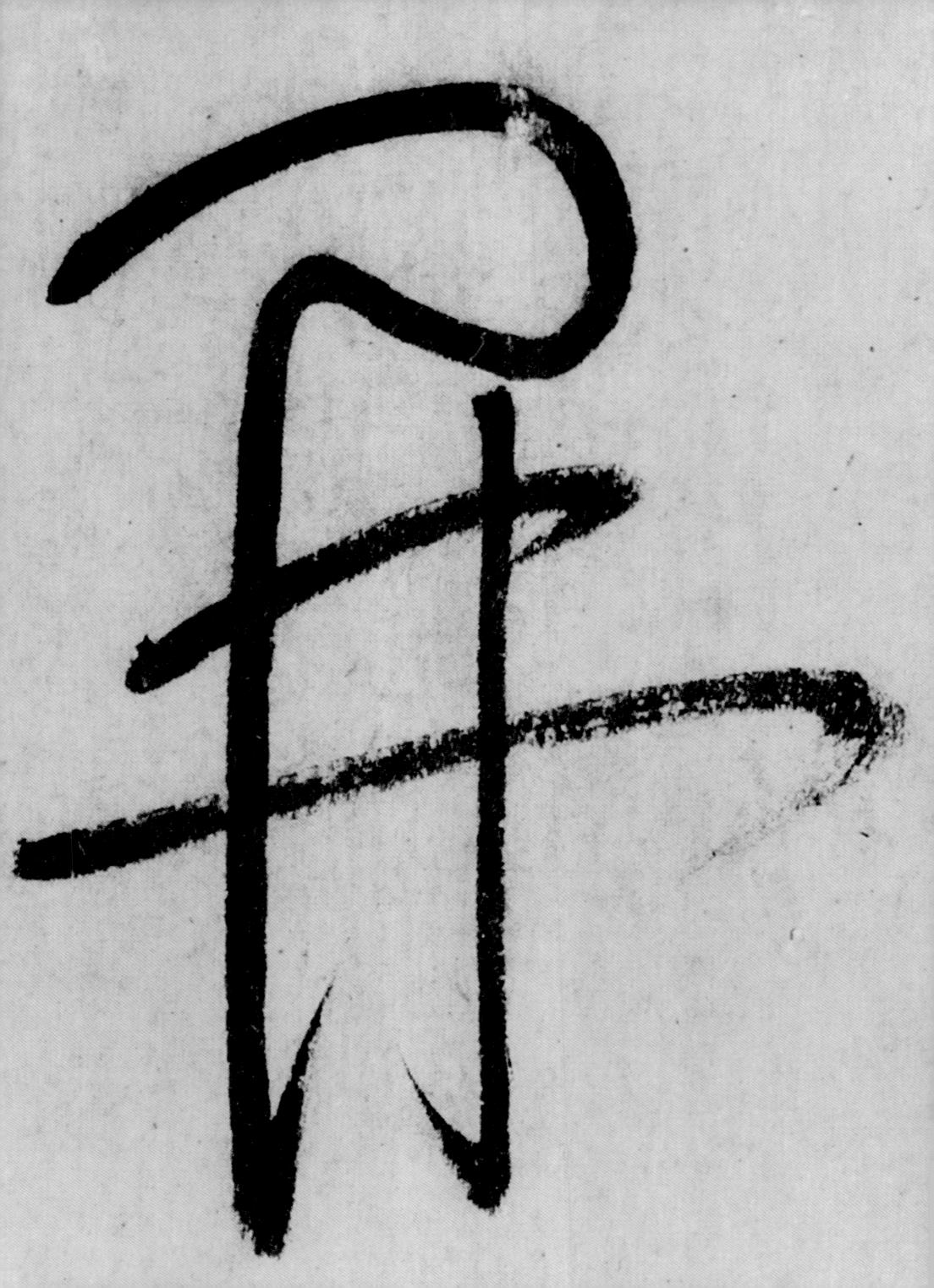